會閑編

宋王安石書楞嚴經墨蹟

上海社會科學院出版社

弁言

楞嚴經墨蹟，宋王安石書於元豐八年四月十一日。安石字介甫，號半山，本撫州臨川人，後居金陵，官至丞相，封荆國公。荆公此時方罷政而歸，特書《楞嚴·觀音耳根圓通章》，牟獻之以是時荆公子王雱已卒，荆公之意端有所爲；王蒙則謂其提出《楞嚴》法髓，均可謂善體荆公心事者。荆公書蹟存世極少，此卷凡二千餘字，一氣呵成，尤爲稀世之珍。卷後有南宋牟獻之、元王蒙、明項元汴題跋，明周詩臨《大唐三藏聖教序》一段。曾經元陳惟寅，明項元汴、曹溶鑒藏。後流失海外，爲王南屏先生收得，經徐邦達、啓功、冀淑英、丁瑜、史樹青、吳希賢、劉九庵、傅熹年鑑定，確係真蹟，捐贈上海博物館。

宋王安石書楞嚴經墨蹟
宋王安石書楞嚴經墨蹟

荆公書法，蘇軾謂得無法之法，不可學；黃庭堅謂其率意而作，本不求工，而蕭散簡遠，如高人勝士，敝衣敗履，行乎大車駟馬之間，而目光在牛背；張邦基謂其清勁峭拔，飄飄不凡，世謂之橫風疾雨，均得其實。此卷正書，間有行字，點畫瘦勁，結字峻拔，端莊中有奇縱，而行次緊密，少有空白，然字行間錯落參差，毫不板滯。惟荆公抄錄時，常有脫漏衍文，如「若有女人」，脫「人」字；「一切忿根恨衆生」，忘點去「根」字；「若緊那羅」一段，脫去十二字。觀其所書，想見其爲人卞急。趙宧光謂作字不可急促，王介甫書一似大忙中作，不知此公有如許忙。可謂善謔。

荆公江西產，書此《楞嚴經》後九百二十八年，江西含珠閣以鉛山連四紙影印，附以釋文。君子之澤，十世不斬，而書品紙墨，均臻絕妙，可謂殊勝因緣。



荆公另有《楞嚴經解》十卷，其文簡而肆，略人所詳，詳人所略，非妙識者莫能窺，惜久散佚，今人張煜先生嘗從各家《楞嚴》註疏中輯得百餘條，輒附於後，荆公之楞嚴學，萃於是編矣。

宋王安石書楞嚴經墨蹟
宋王安石書楞嚴經墨蹟

大佛頂如來密因修證了義諸菩薩萬行首楞嚴

爾時觀世音菩薩即從座起頂禮佛足而白佛言世尊憶念我昔無

數恒河沙劫於時有佛出現於世名觀世音我於彼佛發菩提心

彼佛教我從聞思修入三摩地初於聞中入流亡所所入既寂動

靜二相了然不生如是漸增聞所聞盡盡聞不住覺所覺空

空覺極圓空所空滅生滅既滅寂滅現前忽然超越世出世間十

方圓明獲二殊勝一者上合十方諸佛本妙覺心與佛如來同一慈力

二者下合十方一切六道眾生與諸眾生同一悲仰世尊由我供養觀

音如來蒙彼如來授我如幻聞熏聞修金剛三昧與佛如來同慈力

宋王安石書楞嚴經墨蹟

宋王安石書楞嚴經墨蹟

故令我身成三十二應入諸國土世尊若諸菩薩入三摩地進修

無漏勝解現圓我現佛身而為說法令其解脫若諸有學寂靜妙

明勝妙現圓我於彼前現獨覺身而為說法令其解脫若諸

有學斷十二緣緣斷勝性勝妙現圓我於彼前現緣覺

身而為說法令其解脫若諸有學得四諦空修道入滅勝性現圓

現我於彼前現聲聞身而為說法令其解脫若諸眾生欲心明悟

不犯欲塵欲身清淨我於彼前現梵王身而為說法令其解脫若

諸眾生欲為天主統領諸天我於彼前現帝釋身而為說法令其

成就眾生欲身自在遊行十方我於彼前現自在天身而為

宋王安石書楞嚴經旨要墨蹟

三

說法令其成就。若諸眾生，欲身自在飛行虛空，我於彼前現此身而為說法，令其成就。若諸眾生，愛統鬼神救護國土，我於彼前現天大將軍身而為說法，令其成就。若諸眾生，愛統世界保護眾生，我於彼前現四天王身而為說法，令其成就。若諸眾生，愛生天宮驅使鬼神，我於彼前現四天王國太子身而為說法，令其成就。若諸眾生，樂為人主，我於彼前現人王身而為說法，令其成就。若諸眾生，愛主族姓世間推讓，我於彼前現長者身而為說法，令其成就。若諸眾生，愛談名言清淨自居，我於彼前現居士身而為說法，令其成就。若諸眾生，愛治國土剖斷邦邑，我於

彼前現宰官身而為說法，令其成就。若諸眾生，愛諸數術攝衛自居，我於彼前現婆羅門身而為說法，令其成就。若有男子好學出家持諸戒律，我於彼前現比丘身而為說法，令其成就。若有女子好學出家持諸禁戒，我於彼前現比丘尼身而為說法，令其成就。若有男子樂持五戒，我於彼前現優婆塞身而為說法，令其成就。若有女子五戒自居，我於彼前現優婆夷身而為說法，令其成就。若有女人內政立身以修家國，我於彼前現女主身及國夫人命婦大家而為說法，令其成就。若有眾生不壞男根，我於彼前現童男身而為說法，令其成就。若有處女愛樂處身不求侵暴，我於彼前現童女身而為說法，令其成就。若有諸天樂出天倫，我

宋玉来市書畫展覧選集

宋玉来古書畫集題選畫

現其身而為說法令其成就若有諸龍樂出龍倫我現龍身
而為說法令其成就若有藥叉樂度本倫我於彼前現藥
叉身而為說法令其成就若有乾闥婆樂脫其倫我於彼前現乾闥
婆身而為說法令其成就若有阿修羅樂脫其倫我於彼前現阿
修羅身而為說法令其成就若緊那羅樂脫其倫我於彼前現
緊那羅身而為說法令其成就若摩呼羅伽樂脫其倫我於彼前現摩呼羅伽身而
為說法令其成就若諸眾生樂人修人我現人身而
為說法令其成就若諸非人有形無形有想無想樂度其倫我於彼前皆現
其身而為說法令其成就是名妙淨三十二應入國土身皆以三

宋王安石書楞嚴經墨蹟

昧聞薰聞修無作妙力自在成就
世尊我復以此聞薰聞修金剛
三昧無作妙力與諸十方
三世六道一切眾生同悲仰故令諸眾生於我身心獲十四種
無畏功德一者由我不自觀音以觀觀者令彼十方苦惱眾生觀
其音聲即得解脫二者知見旋復令諸眾生設入大火火不
能燒三者觀聽旋復令諸眾生大水所漂水不能溺四者
斷滅妄想心無殺害令諸眾生入諸鬼國鬼不能害五者薰聞
成聞六根消復同於聲聽能令眾生臨當被害刀段段壞使其
兵戈猶如割水亦如吹光性無搖動六者聞薰精明明徧法

宋王安石書楞嚴經墨蹟

宋王安石書楞嚴經墨蹟

界則諸法生滅性不能全能令眾生六根生滅義羅剎鳩槃荼鬼思及此等
遮言單耶善可離迹其意亭目不能視七者音性圓消觀聽及入
離諸塵妄能令眾生禁繫枷鎖所不能著八者滅音離塵色所不
生慈力能令眾生經過嶮路賊不能劫九者純音無塵根境圓
劫能令無知多婬眾生遠離貪欲十者純音無塵根境圓
融妙對能令一切忿恨眾生離諸瞋恚十一者消塵
明诸異身心猶如琉璃朗徹無礙能令一切昏鈍性障諸阿顛
迹永離癡暗復聞不動道場涉入世間不壞
世界能編十方供養微塵諸佛如來各各佛邊為法王子能令法

界無子眾生欲求男者誕生福德智慧之男十三者六根圓通
照無三含十六界立大圓鏡空如來藏承順十方微塵如來祕密法
法門學領無失能令法界無子眾生欲求端正福德柔
順眾人愛敬有相之女十四者此三千大千世界百億日月現住世間諸
法王子有六十二恒河沙數修法垂範教化眾生隨順眾生方便智
慧各各不同由我所得圓通本根發妙耳門然後身心妙
含容同偏法界能令持我名號與彼共持六十二恒河沙諸
法王子二人福德正等無異世尊我一名號與彼眾多名號無異
由我修習游其圓通故名十四施無畏力福備眾生

宋王安石書楞嚴經墨蹟
宋王安石書楞嚴經墨蹟

霜筠雪柏鍾山寺投老歸歟寧
以生王介甫南渡賦政詩元豐八年四月
竟至瀋政而歸書經乃其時此経遂為
元祐矢倓本道焦即劉昶丞丞此経
中十二者欲令法界蒙生求男得男

余歸鍾山道原似楞嚴本自摳
時元豐八年三月十丁哈州王安石書

宋王安石書楞嚴經墨蹟
宋王安石書楞嚴經墨蹟

先時霧已平合甫之盍詔有所拘後

舍半山彭彭遊寺中其蕭灑拔手懂之

作字有斜風驟雨之勢亦其性不貪

僅此石勒妙日書陸陵陽毫成

年所書

觀此音菩薩發妙耳門從聞思修入三摩地與眼根

吾身意日剏相倍此一節楞嚴經之法髓也荆王暮年

深悟佛理故特於是經提出而親書之所以深警禪

學之士尝復有心較世間之榮辱是非及字畫之工

拙也我後學王蒙歎慨而敬書之

宋王安石書楞嚴經旨要

宋王安石字介甫號半山本撫州臨川人後居金陵官至丞相封

荊國公謚曰文追封舒王尤作字率多淡墨疾書初未嘗略經

意惟達其辭而已然使積學盡力莫能到評書者謂得晉

宋人用筆法美而不夭艷瘦而不枯瘠黃庭堅云荊公率意

而作本不求工而蕭散簡遠如高人勝士敝衣敗履行乎

大車駟馬之間而目光在牛背此字是荊公手書楞嚴經旨要

宋王安石書楞嚴經墨蹟
宋王安石書楞嚴經墨蹟

視其所搞乃深於宗教由其積學累功所至非尋常慢自抄寫

可擬況其書圓轉健勁別有一種骨氣風度俊逸飄飄物外 有

之想予家法書頗眾如此本者止覩是經弓此所希見凜凜寒之中

一展閱之六可以出生死游淨度不為無益絕勝羅塵網濁嗜欲

饕餮墮於饑鬼趣中歷耡不能趨也豈特貴其書之奇妙而

已我
　墨林項元汴敬識于橡寧卷

上玄資福垂拱而治八荒
德彼黔黎欲狂而綱萬國
恩加朽骨石室歸貝葉之
文澤及昆蟲金匱流梵說
之偈遂使阿㝹達水通神
旬之八川眷閻嶬山接鷲峯

宋王安石書楞嚴經墨蹟
宋王安石書楞嚴經墨蹟

白雲三載漫山讀
小窗湖石夢長來因聲
夕露甲邊圖書夜坐深
清風萬里過林下
幽亭落影看香閣圖
高歌醉後窗南亭
十年如藏林壑深圖
Sun 張机海唯唱圖

之翠嶺竊以法性凝寂
麋歸心而不齊三光之明
辛酉八月十一日

宋王安石書楞嚴經墨蹟
宋王安石書楞嚴經墨蹟

東吳園詩龕

宋王介甫止書楞嚴經音帖　其值叁拾金
明項元汴家藏珍秘

釋文

大佛頂如來密因修證了義諸菩薩萬行首楞嚴經

爾時觀世音菩薩，即從座起，頂禮佛足，而白佛言：世尊，憶念我昔無數恒

河沙劫，於時有佛，出現於世，名觀世音。我於彼佛，發菩提心。彼佛教我，

從聞思修，入三摩地。初於聞中，入流亡所。所入既寂，動靜二相，了然不

生。如是漸增，聞所聞盡。盡聞不住，覺所覺空。空覺極圓，空所空滅。生滅

既滅，寂滅現前。忽然超越世出世間。十方圓明，獲二殊勝：一者，上合十方

諸佛本妙覺心，與佛如來，同一慈力。二者，下合十方一切六道眾生，與諸眾

生，同一悲仰。世尊，由我供養觀音如來，蒙彼如來，授我如幻聞熏聞修，金

剛三昧。與佛如來，同慈力故，令我身成三十二應，入諸國土。世尊，若諸菩

宋王安石書楞嚴經墨蹟
宋王安石書楞嚴經墨蹟

薩，入三摩地，進修無漏，勝解圓，我現佛身，而為說法，令其解脫。若諸有

學寂靜妙明，勝妙現圓，我於彼前，現獨覺身，而為說法，令其解脫。若諸有

學，斷十二緣，緣斷勝性，勝妙現圓，我於彼前，現緣覺身，而為說法，令

其解脫。若諸有學，得四諦空，修道入滅，勝性圓現，我於彼前，現聲聞身，

而為說法，令其解脫。若諸眾生，欲心明悟，不犯欲塵，欲身清凈，我於彼現

梵王身，而為說法，令其成就。若諸眾生，欲為天主，統領諸天，我於彼前，

現帝釋身，而為說法，令其成就。若諸眾生，欲身自在，遊行十方，我於彼

前，現自在天身，而為說法，令其成就。若諸眾生，欲身自在，飛行虛空，我

於彼前，現大自在天身，而為說法，令其成就。若諸眾生，愛統鬼神，救護國

土，我於彼前，現天大將軍身，而為說法，令其成就。若諸眾生，愛諸世界，

保護衆生，我於彼前，現四天王身，而爲説法，令其成就。若諸衆生，愛生天宮，驅使鬼神，我於彼前，現四天王國太子身，而爲説法，令其成就。若諸衆生，樂爲人王，我於彼前，現人王身，而爲説法，令其成就。若諸衆生，愛主族姓，世間推讓，我於彼前，現長者身，而爲説法，令其成就。若諸衆生，愛談名言，清净自居，我於彼前，現居士身，而爲説法，令其成就。若諸衆生，愛治國土，剖斷邦邑，我於彼前，現宰官身，而爲説法，令其成就。若諸衆生，愛諸數術，攝衛自居，我於彼前，現婆羅門身，而爲説法，令其成就。若有男子，好學出家，持諸戒律，我於彼前，現比丘身，而爲説法，令其成就。若有女子，好學出家，持諸禁戒，我於彼前，現比丘尼身，而爲説法，令其成就。若有男子，樂持五戒，我於彼前，現優婆塞身，而爲説法，令其成就。若有女，

宋王安石書楞嚴經墨蹟

内政立身，以修家國，我於彼前，現女主身，及國夫人，命婦大家，而爲説法，令其成就。若有衆生，不壞男根，我於彼前，現童男身，而爲説法，令其成就。若有處女，愛樂處身，不求侵暴，我於彼前，現童女身，而爲説法，令其成就。若有諸天，樂出天倫，我現天身，而爲説法，令其成就。若有諸龍，樂出龍倫，我現龍身，而爲説法，令其成就。若有藥叉，樂度本倫，我於彼前，現藥叉身，而爲説法，令其成就。若乾闥婆，樂脱其倫，我於彼前，現乾闥婆身，而爲説法，令其成就。若阿脩羅，樂脱其倫，我於彼前，現阿脩羅身，而爲説法，令其成就。若緊那羅，樂脱其倫，我於彼前，現緊那羅身，而爲説法，令其成就。若摩呼羅伽，樂脱其倫，我於彼前，現摩呼羅伽身，而爲説法，令其成就。若諸衆生，樂人修人，我現人身，而爲説法，令其成就。若諸非人，有形無形，有想無想，樂

若諸眾生，欲為天主，統領諸天，我於彼前，現帝釋身，而為說法，令其成就。若諸眾生，欲身自在，遊行十方，我於彼前，現自在天身，而為說法，令其成就。若諸眾生，欲身自在，飛行虛空，我於彼前，現大自在天身，而為說法，令其成就。若諸眾生，愛統鬼神，救護國土，我於彼前，現天大將軍身，而為說法，令其成就。若諸眾生，愛統世界，保護眾生，我於彼前，現四天王身，而為說法，令其成就。若諸眾生，愛生天宮，驅使鬼神，我於彼前，現四天王國太子身，而為說法，令其成就。若諸眾生，樂為人主，我於彼前，現人王身，而為說法，令其成就。若諸眾生，愛主族姓，世間推讓，我於彼前，現長者身，而為說法，令其成就。若諸眾生，愛談名言，清淨自居，我於彼前，現居士身，而為說法，令其成就。若諸眾生，愛治國土，剖斷邦邑，我於彼前，現宰官身，而為說法，令其成就。若諸眾生，愛諸數術，攝衛自居，我於彼前，現婆羅門身，而為說法，令其成就。若有男子，好學出家，持諸戒律，我於彼前，現比丘身，而為說法，令其成就。若有女人，好學出家，持諸禁戒，我於彼前，現比丘尼身，而為說法，令其成就。若有男子，樂持五戒，我於彼前，現優婆塞身，而為說法，令其成就。若復女人，五戒自居，我於彼前，現優婆夷身，而為說法，令其成就。若有女人，內政立身，以修家國，我於彼前，現女主身，及國夫人、命婦大家，而為說法，令其成就。若有眾生，不壞男根，我於彼前，現童男身，而為說法，令其成就。若有處女，愛樂處身，不求侵暴，我於彼前，現童女身，而為說法，令其成就。

度其倫，我於彼前，皆現其身，而為説法，令其成就。是名妙浄三十二應，入

國土身，皆以三昧，聞熏聞修，無作妙力，自在成就。

世尊，我復以此聞熏聞修，金剛三昧，無作妙力，與諸十方三世六道，一切衆

生，同修悲仰故，令諸衆生，於我身心，獲十四種無畏功德：一者、由我不自

觀音，以觀觀者，設入大火，火不能燒。二者、知見旋

復，令諸衆生，令彼十方苦惱衆生，觀其音聲，即得解脱。二者、知見旋

水不得能溺。四者、斷滅妄想，心無殺害，令諸衆生，入諸鬼國，鬼不能害。

五者、熏聞成聞，六根消復，同於聲聽，能令衆生，臨當被害，刀段段壞，使

其兵戈，猶如割水，亦如吹光，性無搖動。六者、熏聞精明，明徧法界，則諸

幽暗性不能全，能令衆生、藥叉羅刹，鳩槃茶鬼，及毗舍遮、富單那等，雖近

其旁，目不能視。七者、音性圓消，觀聽反入，離諸塵妄，能令衆生，禁繫枷

鎖，所不能著。八者、滅音圓聞，徧生慈力，能令衆生，經過嶮路，賊不能劫。

九者、熏聞離塵，色所不劫，能令一切多婬衆生，遠離貪欲。十者、純音無

塵，根境圓融，無對所對，能令一切忿根恨衆生，離諸嗔恚。十一者、消塵旋

明，法界身心，猶如琉璃，朗徹無礙，能令一切昏鈍性障，諸阿顛迦，永離癡

暗。十二者、融形復聞，不動道場，涉入世間，不壞世界，能徧十方，供養微

塵諸佛如來，各各佛邊，為法王子，能令法界無子衆生，欲求男者，誕生福德

智慧之男。十三者、六根圓通，照無二，含十方界，立大圓鏡，空如來藏，承

順十方微塵如來，祕密法門，受領無失，能令法界無子衆生，欲求女者，誕生

端正，福德柔順，衆人愛敬，有相之女。十四者、此三千大千世界，百億日

一四
一四

宋王安石書楞嚴經墨蹟
宋王安石書楞嚴經墨蹟

月，現住世間諸法王子，有六十二恒河沙數，脩法垂範，教化眾生，隨順眾

生，方便智慧，各各不同，由我所得，圓通本根，發妙耳門，然後心身，微妙

含容，周徧法界。能令眾生，持我名号，與彼共持，六十二恒河沙，諸法王

子，二人福德，正等無異。世尊，我一名号，與彼眾多名号無異，由我修習，

得真圓通，是名十四施無畏力，福備眾生。

余歸鍾山，道原假楞嚴本，手自校正，刻之寺中，時元豐八年四月十一日，臨

川王安石稽首敬書。

宋王安石書楞嚴經墨蹟
宋王安石書楞嚴經墨蹟

「霜筠雪柏鍾山寺，投老歸歟寄此生」，王介甫既賦此詩，元豐八年四月竟罷

政而歸，書經乃其時也，繼遂为元祐矣。假本道原，即劉祕丞恕也。經中十二

者，欲令法界眾生，求男得男。是時雺已卒，介甫之意端有所为。後舍半山所

居為寺，申其薦拔，可嘆也。作字有斜風疾雨之勢，亦其性卞急使然，然不妨

妙得書法。陵陽牟巘牟獻之書。

觀世音菩薩發妙耳門，從聞思修入三摩地，與眼鼻口舌身意日刧相倍，此一

節，楞嚴經之法髓也。荆王暮年深悟佛理，故特於是經提出而親書之。所以

深警禪學之士，豈復有心較世間之榮辱是非及字畫之工拙也哉？後學王蒙

歎慨而敬書之。

宋王安石字介甫，號半山，本撫州臨川人，後居金陵，官至丞相，封荆國公，

謚曰文，追封舒王。凡作字，率多淡墨疾書，初未嘗罟經意，惟達其辭而已，

然使積學盡力莫能到。評書者謂得晉唐人用筆法，美而不夭矯，瘦而不枯

瘁。黃庭堅云：「荆公率意而作，本不求工，而蕭散簡遠，如高人勝士，敝衣敗履，行乎大車駟馬之間，而目光在牛背。」此卷是荆公手書楞嚴經旨要，視其所摘，乃深於宗教，由其積學累功所至，非尋常慢自抄寫可擬，況其書圓轉健勁，別有一種骨氣，風度俊逸，有飄飄物外之想。予家法書頗衆，如此本者，止獲是經卷，世所希見，寂寥之中，一展閱之，亦可以出生死，游淨度，不爲無益，絕勝羅塵網溺，嗜欲饕餮，墮於餓鬼趣中，歷劫不能超也，豈特貴其書之奇妙而已哉？　墨林項元汴敬識于攖寧菴。

上玄資福，垂拱而治八荒；德被黔黎，斂袵而朝萬國。恩加朽骨，石室歸貝葉之文；澤及昆蟲，金匱流梵説之偈。遂使阿耨達水，通神甸之八川；耆闍崛山，接嵩華之翠嶺。竊以法性凝寂，靡歸心而不齊三光之明。辛酉八月十一日，東吳周詩臨。

宋王安石書楞嚴經墨蹟
宋王安石書楞嚴經墨蹟

宋王介甫正書楞嚴經旨帖，其值叁拾金，明項元汴家藏珍祕。

附王安石楞嚴經解十卷輯佚

張　煜　輯

宋王安石書楞嚴經墨蹟
宋王安石書楞嚴經墨蹟

王安石曾註《金剛經》、《維摩詰所說經》，據《王文公文集》卷二十《進二經劄子》：「臣蒙恩免於事累，因得以疾病之餘日，覃思内典。切觀《金剛般若》、《維摩詰所說經》，謝靈運、僧肇等註多失其旨，又疑世所傳天親菩薩、鳩摩羅什、慧能等所解，特妄人竊借其名，輒以己見，爲之訓釋。不圖上徹天聽，許以投進。伏惟皇帝陛下宿殖聖行，生知妙法，方册所載，象譯所傳之時，羽毛皮骼之物，尚能助發實相，況臣區區嘗備顧問，又承制旨，安敢葸匿？謹繕録上進，干浼天威。臣無任惶愧之至。」其中《維摩詰經註》三卷于晁公武《郡齋讀書志》卷三下有著録，晁云：「右後秦僧鳩摩羅什譯，唐僧宗密、僧知恩、皇朝元仁、賈昌朝、王安石五家注。」此二書現均佚。

《宋史》卷二百五《藝文志四》有著録，《金剛經會解》一卷于晁公武《郡齋讀書志》卷三下有著録，晁云：「右後秦僧鳩摩羅什譯，唐僧宗密、僧知恩、皇

王安石又曾著《楞嚴經解》十卷，《晁志》卷五上著録此書。宋惠洪《林間録》卷下云：「王文公罷相，歸老鍾山，見衲子必探其道學，尤通《首楞嚴》。嘗自疏其義，其文簡而肆，略諸師之詳，而詳諸師之略。非識妙者，莫能窺也。

每日：『今凡看此經者，見其所示性覺妙明，本覺明妙，知根身器界，生起不出我心。竊自疑今鍾山，山川一都會耳，而游於其中無慮千人。豈有人内心共一外境耶？借如千人之中，一人忽死，則此山川，何嘗隨滅？人去境留，則經言山河大地生起之理不然。何以會通，稱佛本意耶？』」今人柯昌頤《王安石評傳》云：「（荆公）退相以後，時與禪僧往來。著《字說》，頗引佛說。嘗撰《楞嚴經疏解》，惜今不傳。苟非深造自得，曷克臻此？」

八八

宋王安石書楞嚴經墨蹟
宋王安石書楞嚴經墨蹟



三八

今于《卍續藏經》中，翻檢各家《楞嚴》注疏，輯得《楞嚴經解》百十餘條。雖吉光片羽，亦彌足珍貴也。明錢謙益《楞嚴經疏解蒙鈔》卷首之一《古今疏解品目》云：「王文公介甫《楞嚴經解》：文公罷相歸老鍾山之定林，著《首楞嚴疏義》，洪覺範稱之。以謂其文簡而肆，略諸師之詳，而詳諸師之略，非識妙者莫能窺也。有宋宰執大臣，深契佛學，疏解《首楞》者，文公與張觀文無盡也。文公之《疏解》，與無盡之《海眼》，平心觀之，手眼俱在。其隻眼者，自盡也。文公之《疏解》，與無盡之《海眼》，平心觀之，手眼俱在。其隻眼者，自能了別。蒙不敢以宗門之軒輊，輒分左右袒也。」

宋王安石書楞嚴經墨蹟

宋王安石書楞嚴經墨蹟

卷第一

經彼城隍，徐步郭門。嚴整威儀，肅恭齋法。

定林云：佛與比丘，在辰巳間應供。名爲齋者，與眾生接，不得不齋。又以佛性故，等視眾生，而以交神之道見之。故曰：嚴整威儀，肅恭齋法。

《蒙鈔》

汝今欲研，無上菩提，真發明性。應當直心，酬我所問。

荊公云：真妙覺明，若以空明，則有空現。地水火風，各各發明，則各各現。若俱發明，則有俱現。眾生爲妄發明性，如來爲真發明性，是名生滅與不生滅二發明性。

阿難白佛言：世尊，一切世間，十種異生。同將識心，居在身內。縱觀如來，

青蓮花眼，亦在佛面。

荊公云：於十二類生，除空散消沈、土木金石二類，是爲十種異生。（《集注》）

荊公云：正出爲本，旁出爲根。首爲元，本爲命，元爲性，根爲相。根若所謂浮根四塵，離塵無相故根爲相。元若所謂根元清淨四大，四大性空清淨本然，故元爲性本。涅槃皆從如來藏出，本一而已，根則不一。涅槃受性於本，故本爲命。所謂浮根者，以有根元故。流逸奔境者名爲浮根也。

我今觀此，浮根四塵，只在我面。如是識心，實居身內。

謂之根者，譬如木根以塵爲相，無有自則以搖動者名爲塵義。根，亦塵也。所言塵者，一切有相，皆攬塵成體。及其蔽也，還散爲塵。如此經浮根也。所言塵者，一切有相，皆攬塵成體。及其蔽也，還散爲塵。如此經

宋王安石書楞嚴經墨蹟
宋王安石書楞嚴經墨蹟

二〇

性，非四塵不生，非四塵不養。若根離塵，即幹而死，死即還空。衆生六

根，亦復如是。以塵爲相，無有自性，非四塵不生，非四塵不養。若根離

塵，欲愛干枯，無復法潤，即現殘質，不復續生。還合空性，本異於此。

爾時世尊，從其面門，放種種光。其光晃耀，如百千日。普佛世界，六種震

動。如是十方，微塵國土，一時俱現，佛之威神。令諸世界，合成一界。其世

界中，所有一切，諸大菩薩，皆住本國，合掌承聽。

荊公云：將從見根，説是本覺明心，故面門放光，如百千日。此大因緣，法

爾動地，故六種震動。此心現圓，則覺遍法界，故十方國土，一時開現。將

令會衆，悟根隔合開故。佛之威神，令諸世界，合成一界。十方菩薩，同學

宋王安石書楞嚴經墨蹟
宋王安石書楞嚴經墨蹟
宋王安石書楞嚴經墨蹟

二二

但以根元所出，得名爲本。故經以無住無本，爲無住本。（《集注》）

此法。故各住本國，合掌承聽。六種震動者，震、遍震、等遍震動、遍動、

等遍動也。衆生或喜或駭則心動，心動則身動。動或不遍，遍或不等。

等遍動則甚矣，震亦如之。佛説妙法，有大因緣，則諸天魔梵，人與鬼神，

或喜或駭，身心震動。故地應之如此。衆生身與地，通一性耳。佛之威神

者，陰陽不測之謂神。神也者，妙萬物而爲言者也。神在萬物，更爲可測。不

可測者，在佛而已。故佛言威神。（《集注》）

何況清淨妙淨明心，性一切心，而自無體。

荊公云：離垢而淨，名爲清淨。即垢而淨，名爲妙淨。此心亦即亦離，故名

清淨妙淨明心。此明心者，一切心皆受性於此。（《集注》）

我非勅汝，執爲非心。但汝於心，微細揣摩。若離前塵，有分別性，即真汝

心。

定林云：此亦是心，但達本心，則此亦是妄。（《蒙鈔》）

其光晃昱，有百千色。十方微塵，普佛世界，一時周遍。遍灌十方，所有寶

刹，諸如來頂。旋至阿難，及諸大眾。

定林云：對說如來藏心，應阿難等所問，故從胸卍字，湧出寶光。如來藏

心，含攝一切，故有百千色。十方如來，同此頂法，今將普示法會，故遍灌

十方佛頂，旋及阿難大眾。（《蒙鈔》）

告阿難言：吾今為汝，建大法幢。亦令十方，一切眾生，獲妙微密性淨明心，

得清淨眼。

定林云：幢以摧伏異類，表示我所建立。如《寶積經》所謂「心性清靜」。（《蒙鈔》）

宋王安石書楞嚴經墨蹟
宋王安石書楞嚴經墨蹟

卷第二

大王，汝年幾時，見恒河水。王言：我生三歲，慈母攜我，謁耆婆天，經過此

流。爾時即知，是恒河水。佛言大王：如汝所說。二十之時，衰於十歲。乃至

六十。日月歲時，念念遷變。則汝三歲，見此河時。至年十三，其水云何？王

言：如三歲時，宛然無異。乃至於今，年六十二，亦無有異。佛言：汝今自

傷，髮白面皺。其面必定，皺於童年。則汝今時，觀此恒河。與昔童時，觀河

之見，有童耄不？王言：不也世尊。

荆公云：童而瞭、老而眊者相見也，所觀無改者性見也。相者瞭眊之

變，故知隨塵變滅。性則所觀無改，故知常住不壞。（《集注》）

云何汝等，遺失本妙，圓妙明心，寶明妙性，認悟中迷？

荆公云：本妙，即本覺明妙心也。圓妙明心，寶明妙性，皆承此本妙。妙明心即性覺妙明所現之心。明妙性即本覺明妙所現之性。於心言圓，則知性之爲方。於性言寶，則知心之爲器。性心非有方圓寶相，但以不住名圓、不動名方耳。（《集注》）

荆公云：於虛妄中，重執迷妄，是爲迷中倍人。然此但如垂手，若能背迷合覺，即舉手上指。（《集注》）

汝等即是，迷中倍人。如我垂手，等無差別。如來說爲，可憐愍者。

佛告阿難，且汝見我，見精明元。此見雖非，妙精明心。如第二月，非是月影。汝應諦聽，今當示汝，無所還地。

定林云：見精明元者，見受識精，又受覺明。以有見根，根首爲元也。既爲見元，不可互用，即非妙精明心，故如第二月。所謂第一月者，本覺所現妙精明心也。所謂月影者，相見無性，見聞覺知也。若無真月，則無第二月，亦無月影。第二月依真月旁出，故如見元。月影離月別見，故如相見。相見待緣，如影待月，與俱生滅。見元雖妄，不待外緣。但無見勞，則滅此妄。見精明元，如第二月，尚不可還。則妙精明心，如一月真，其不可還明矣。見精明元，即是見性。性見覺明，妙德瑩然。而以見元，譬第二月者，若背本起見，即捏所成月。若了見唯心，不背本明，即所謂彼見真精，見非眚者。

（《蒙鈔》）

阿難，是諸近遠諸有物性，雖復差殊，同汝見精，清淨所矚。則諸物類，自有差別，見性無殊。此精妙明，誠汝見性。

宋王安石書楞嚴經墨蹟
宋王安石書楞嚴經墨蹟

荊公云：言眾生以至菩薩如來，明見有差別，而見性無殊。言日月宮以至

草芥人畜，明物有差別，而見性無殊。（《蒙鈔》）

汝可微細，披剝萬象。析出精明，淨妙見元，指陳示我。同彼諸物，分明無

惑。

（《蒙鈔》）

定林云：清静性識，明妙性覺，合二不離，是謂精明，淨妙見元。（《蒙鈔》）

世尊，如佛所說。況我有漏，初學聲聞。乃至菩薩，亦不能于，萬物象前，剖出精見。離一切物，別有自性。

定林云：相見為粗，性見為精。相見無性，性見無相。以無相故，無相非物，亦不離物。故不能于萬物象前，剖出精見。（《蒙鈔》）

宋王安石書楞嚴經墨蹟
宋王安石書楞嚴經墨蹟

如來知其，魂慮變慴，心生憐愍。安慰阿難，及諸大眾：諸善男子，無上法王，是真實語。

思惟，無忝哀慕。

荊公云：佛真語與二乘共者也，實語與菩薩共者也。如語不共，無實無虛。無故不誑。如所如說，不誑不妄。非末伽梨，四種不死，矯亂論議。汝諦如而已，則雖實亦妄。故如所如說，乃名不妄。如所如者，所謂如如。四種矯亂，下文務矣。哀慕，猶見憐。弟子所以仰慕本師者，以聞道也。今不能思惟，恐辱其所以見憐之意耳。（《集注》）

是以汝今，觀見與塵。種種發明，名為妄想。不能於中，出是非是。由是精真，妙覺明性。故能令汝，出指非指。

定林云：不能出是非是者，見二法故。令汝出指非指者，知一性故。（《蒙鈔》）

阿難，若明爲自，應不見暗。若復以空，爲自體者，應不見塞。如是乃至，諸暗等相，以爲自者，則于明時，見性斷滅，云何見明？

荆公云：凡言自者，非無所從生，又必有他爲對。但一性耳，即非自然。

（《集注》）

見見之時，見非是見。見猶離見，見不能及。

定林云：見見，然後爲見，則見非是見也。知見無見，斯則涅槃真淨無漏。

見見之見，離於相見。則非相見，所能及也。夫相見者，相見而已，不能見

性。（《蒙鈔》）

宋王安石書楞嚴經墨蹟
宋王安石書楞嚴經墨蹟

云何名爲，同分妄見。阿難，此閻浮提，除大海水，中間平陸，有三千洲。正中大洲，東西括量。大國凡有二千三百。其餘小洲，在諸海中，其間或有，三兩百國。或一或二，至於三十四十五十。阿難，若復此中，有一小洲，只有兩國。唯一國人，同感惡緣。則彼小洲，當土衆生，覩諸一切，不祥境界。但見二日，或見兩月。其中乃至，暈蝕珮玦，彗孛飛流。負耳虹蜺，種種惡相。但此國見，彼國衆生，本所不見，亦復不聞。

荆公云：暈，暈氣也。蝕，所謂蝕，見於日月之災。珮玦，氣狀如此彗。所謂掃星，偏指日彗。芒氣四出日孛。飛星，自下而昇者。流星，自上而降者。負氣背日如負者，耳氣旁日如耳者。（《集注》）

阿難，如彼衆生，別業妄見。矚燈光中，所現圓影。雖現前境，終彼見者，目

青所成。青即見勞，非色所造。

見所緣青，覺即見青。本覺明心，覺緣非青。覺所覺青，覺非青中。此實見

荊公云：以動為動，故曰見勞。（《集注》）

見，云何復名，覺聞知見。

荊公云：所謂見精明元者，是本非本，是元非本，是我非物，是見非心。即所謂見精

明元也。所謂本覺明心者，是本非元色是心非見，非有我非無我。何則？眾

生認物為已，則謂之無我計我；迷已為物，則謂之我見無我。然則無我者

物也，有我者已也。性見覺明，是我非物，所謂性也。若本覺明心，則是從

本所現一心覺心一而已，誰與為敵，云何有（我？性）一切物未嘗滅，云何無

我？故《維摩經》曰：我無我不二，是無我義。以心如此，故我不足以言

宋王安石書楞嚴經墨蹟
宋王安石書楞嚴經墨蹟

如之。見所緣青，覺明起見。覺明起見，而見所緣青。彼所覺見，即是青也。

本覺明心，覺緣非青者。有此本覺明心覺彼見覺能緣所緣，而此本覺明心非

是青也。覺所覺覺非青中者，覺明起見，覺有所，是名所覺。此本覺明

心，覺彼所覺即青。而此本覺明心盡，非青中也。覺非青中，即是見見也。

（《集注》）

若能遠離，諸和合緣，及不和合。則復滅除，諸生死因。圓滿菩提，不生滅

性。清淨本心，本覺常住。

荊公云：和合眾生法也，不和合二乘法也。（《集注》）

阿難，汝雖先悟，本覺妙明。性非因緣，非自然性。而猶未明，如是覺元，非

和合生，及不和合。

荆公云：性覺真空，空遍法界。所妄既立，明理不逾。則此識生，如瓶盛

空。與外空有間，而實無間，妄分別耳。（《集注》）

宋王安石書楞嚴經墨蹟
宋王安石書楞嚴經墨蹟

卷第三

阿難，即彼目精，瞪發勞者。兼目與勞，同是菩提，瞪發勞相。

定林云：菩提，一切如也。以合空則寂，以合塵則勞。（《蒙鈔》）

因於明暗，二種妄塵，發見居中。吸此塵象，名為見性。此見離彼，明暗二

塵，畢竟無體。

定林云：由塵發見，故名眼入。離塵無性，是謂虛妄。（《蒙鈔》）

阿難，若即心者，法則非塵。非心所緣，云何成處。若離于心，別有方所。則

法自性，爲知非知。知則名心，異汝非塵。同他心量，即汝即心。云何汝心，

更二於汝？若非知者，此塵既非，色聲香味，離合冷暖。及虛空相，當於何

在。今於色空，都無表示。不應人間，更有空外。心非所緣，處從誰立。

荊公云：法自性空，非是塵也。此若有知，即是汝心。以何爲法？此若異

汝，又非是塵，則同他人心量。以何爲法？（《集注》）

阿難，如汝所言，四大和合。發明世間，種種變化。阿難，若彼大性，體非和

合。則不能與，諸大雜和。猶如虛空，不和諸色。若和合者，同於變化。始終

相成，生滅相續。生死死生，生死死死。如旋火輪，未有休息。阿難，如水成

冰，冰還成水。

定林云：如水成冰，留礙不通。冰還成水，流通無礙。此水與冰，但是一

性。四大和合，則如水成冰。性真圓融，則冰還成水。（《蒙鈔》）

分空分見，本無邊畔，云何非同？見暗見明，性非遷改，云何非異？

定林云：相見無性，離三元無。性見無相，本無生滅。（《蒙鈔》）

宋王安石書楞嚴經墨蹟
宋王安石書楞嚴經墨蹟

阿難，汝性沉淪，不悟汝之見聞覺知，本如來藏。汝當觀此，見聞覺知。爲生

爲滅，爲同爲異。爲非生滅，爲非同異。汝曾不知，如來藏中，性見覺明，覺

精明見。清淨本然，周遍法界。隨衆生心，應所知量。如一見根，見周法界。

聽嗅嘗觸，覺觸覺知。妙德瑩然，遍周法界。圓滿十虛，寧有方所，循業發

現。

荊公云：六根皆受性於覺，故於見言性見覺明，覺精明見。耳聽鼻嗅，舌

覺身觸，及意知根，亦與見同，皆受覺性。言覺觸，則身根性覺。言覺知，則

意與舌根性覺。耳鼻二根，推類可知。所謂性見覺明，覺精名見者，覺明，

從覺起明。覺精，合神有覺，亦與知同體。以見非知，故可言精，而不可言

知也。上言見覺無知，則其不可言知明矣。見性屬覺，以明合精，故先言覺

明，復言覺精矣。（《集注》）

若此識心，本無所從。當知了別，見聞覺知。圓滿湛然，性非從所。兼彼虛

空，地水火風。均名七大，性真圓融。皆如來藏，本無生滅。

荆公云：識雖在六根，而性非從所。性非從所，即非因緣，亦非自然。

（《集注》）

阿難，汝心麁浮，不悟見聞。發明了知，本如來藏。汝應觀此，六處識心。為

同為異，為空為有。為非同異，為非空有。汝元不知，如來藏中，性識明知，

覺明真識。妙覺湛然，遍周法界。含吐十虛，寧有方所，循業發現。

荆公云：於空云汝心昏迷，空性覺故。於見云汝心沈淪，見性外現故。於

識云汝心粗浮，識心內潛故。浮則但認浮根，粗則不達識精。所謂性識明

知覺明真識者，明知受明於覺，覺明從覺起明。識體是知，受明於覺。故先

言明知，後言覺明。言妙覺者，覺妙於此。言十虛者，識及六根，所起用

處，有而不實，故云十虛。風無實體，依土發現，故云國土。水火為世間

用，故云世間。色不言世間國土者，離色無世間國土，離世間國土無色。空

所圓滿，非特世間國土，又非有而不實，故云十方。方無遷流，空亦如是。

（《集注》）

願今得果成寶王　　還度如是恒沙衆

將此深心奉塵刹　　是則名為報佛恩

伏請世尊為證明　　五濁惡世誓先入

如一衆生未成佛　　終不於此取泥洹

宋王安石書楞嚴經墨蹟

宋王安石書楞嚴經墨蹟

大雄大力大慈悲　希更審除微細惑

令我早登無上覺　於十方界坐道場

舜若多性可銷亡　爍迦囉心無動轉

定林曰：識精為水，水不搖則名之為湛。所謂圓湛者，清浄本然，周遍法界，不分為六，則湛圓矣。所謂妙湛者，以妙力總持，不動則湛妙矣。所謂覺湛明性者，覺合識精，如日合水，而有明性也。所謂精湛圓常者，即圓湛識精也。

卷第四

宋王安石書楞嚴經墨蹟
宋王安石書楞嚴經墨蹟

三二

覺非所明，因明立所。所既妄立，生汝妄能。無同異中，熾然成異。異彼所異，因異立同。同異發明，因此復立，無同無異。如是擾亂，相待生勞。勞久發塵，自相渾濁。由是引起，塵勞煩惱。起為世界，靜成虛空。虛空為同，世界為異。彼無同異，真有為法。覺明空昧，相待成搖。故有風輪，執持世界。因空生搖，堅明立礙。彼金寶者，明覺立堅。故有金輪，保持國土。堅覺寶成，搖明風出。風金相摩，故有火光，為變化性。寶明生潤，火光上蒸。故有水輪，含十方界。火騰水降，交發立堅。濕成巨海，幹為洲潬。以是義故，彼大海中，火光常起。彼洲潬中，江河常注。水勢劣火，結為高山。是故山石，擊則成炎，融則成水。土勢劣水，抽為草木。是故林藪，遇燒成土，因絞成

卷第四

水。交妄發生，遞相爲種。以是因緣，世界相續。

定林曰：若無妙湛總持，則虛妄發生。覺既離空生明，空亦離覺生昧。

（《合論》）

復次，富樓那，明妄非他，覺明爲咎。所妄既立，明理不踰。

定林云：世界以空昧爲體，衆生以覺明爲性。由覺明故，得有空昧。世界如此，衆生力也。二者相續，故曰覺明爲咎。（《蒙鈔》）

見明色發，明見想成。異見成憎，同想成愛。

定林云：從性見起，名爲見明，見明然後色發。如盲眼前，唯見黑暗，則不能發色。從見明起，見爲明見，明見然後想成。如明眼人，無分別見，則不能成想。（《蒙鈔》）

宋王安石書楞嚴經墨蹟
宋王安石書楞嚴經墨蹟

流愛爲種，納想爲胎。交遘發生，吸引同業。故有因緣，生羯囉藍，遏蒲曇等。胎卵濕化，隨其所應。卵唯想生，胎因情有。濕以合感，化以離應。情想合離，更相變易。所有受業，逐其飛沉。以是因緣，衆生相續。

定林云：識合色生愛而動，應是而有風。成搖爲順，立堅爲逆。愛心生惡爲礙，應是而有金。愛惡相摩，起煩惱性，應是而有火。愛爲貪著，惡爲厭離。煩惱緣貪著起，得厭離滅，生已必滅，滅則還源，應是而有水。水即識也，識受習氣，還合煩惱，背覺起塵，應是復生土矣。依塵發識，取動爲身，身境交動，應是復生木矣。（《合論》）

故我宣揚，令汝但於一門深入。入一無妄，彼六知根一時清淨。

定林曰：土，色也。水，識也。識色相雜，故名爲濁。若根不緣塵，則識色不偶；識色不偶，則水雜土，成清瑩矣。（《合論》）（《集注》）

卷第七

佛告阿難，若末世人，願立道場。先取雪山，大力白牛。食其山中，肥膩香草。此牛唯飲，雪山清水，其糞微細。可取其糞，和合栴檀，以泥其地。若非雪山，其牛臭穢，不堪塗地。別于平原，穿去地皮，五尺已下，取其黃土。和上栴檀，沈水蘇合。熏陸鬱金，白膠青木。零陵甘松，及雞舌香。以此十種，細羅爲粉。合土成泥，以塗場地。方圓丈六，爲八角壇。

宋王安石書楞嚴經墨蹟
宋王安石書楞嚴經墨蹟

荆公云：水性劣火，結爲高山。山，土也。土，信也。雪山廣大，香草清水所生，此譬廣大信心。大力白牛，純白無雜，雖有大力，而隨順眾生，譬大乘佛性。肥膩香草，譬妙善。清水，譬淨智。糞，譬遺餘。栴檀除熱風腫，譬能除苦惱。淨善大乘佛性，依廣大信心，以淨智妙善，資養成就。其遺餘尚非粗穢，可和合除苦惱。淨善與眾生，嚴成寂滅場地。平原，譬起信者，平等廣心。上有五色，以黃爲正，此譬中道正信。十香譬十度，能窮智淵底爲智度。栴檀或赤或黑或白，上栴檀則若所謂一銖聞四十里者也。以精合神，得佛力持。一切魔事，不能留難，爲願度。蘇合殺鬼精物，除邪通神明者也。一切能入無非善行，爲方便度。雞舌可入諸香，令人身香者也。畜精智，起明見，爲慧度。零陵能止精，明目者也。治心調氣，除毒去邪，滅穢起淨，爲禪度。鬱金除心氣蠱毒、鬼疰及臭者也。離睡眠蓋，寤寐常覺，爲精進度。青木能寤魇寐者也。一切能忍如無痛覺，爲忍度。薰陸能止痛者也。除身不善，獲得解脱，無瘡疣色，爲戒度。白膠能除身惡氣，去瘡癩者也。和合諸度，令眾不實所有，以脱內苦，爲施度。甘松能和合眾香，除腹也。

脹下氣者也。若不能如前，但能以平等廣心，起中道正信。依此諸度，發清淨行，爲入佛性方便，亦足以嚴場地。細羅爲粉，合土成泥，則以甚微細智，合中道正信也。（《集注》）

菩薩。

每以食時，若在中夜，取蜜半升，用酥三合。壇前別安，一小火爐。以兜樓婆香，煎取香水。沐浴其炭，然令猛熾。投是酥蜜，於火爐內。燒令煙盡，享佛菩薩。

荆公云：壇前南方，正等覺地。蜜五合，蘇三合，參伍和合。別安小爐，則應粗而大，趣妙而小。兜樓婆赤香，合覺淨善也。煎取香水，合覺淨智也。沐浴其炭，則淨治無煩惱煙，合覺慈力也。然令猛熾，則欲熾盛光明。投蘇與蜜，燒令煙盡，則欲滅和合煩惱令盡。食時與物交，中夜與爲辨。於此二時，皆饗正等覺，以合覺淨善淨智。無愛見慈力，熾然光明。滅和合行，令煩惱盡。此乃所以享佛菩薩。（《集注》）

令其四外，遍懸幡華。於壇室中，四壁敷設，十方如來，及諸菩薩，所有形像。應于當陽，張盧舍那、釋迦彌勒、阿閦彌陀，諸大變化，觀音形像，兼金剛藏，安其左右。帝釋梵王，烏芻瑟摩，並藍地迦，諸軍荼利，與毗俱知，四天王等，頻那夜迦，張於門側，左右安置。

荆公云：《陀羅尼集經》壇場法，有藍毗迦、軍荼利座。《孔雀明王經》藍毗迦，羅刹也。有大神力，具大光明，藍地迦，蓋即藍毗迦也。有忿怒軍荼利菩薩，從執金剛問法。又《陀羅尼集經》有金剛軍荼利菩薩。《蘇悉地經》所謂軍荼利者，當是此菩薩。《一字佛頂輪王經》有毗俱胝菩薩。又《毗盧

遮那神變經》曰：右邊毗俱胝，手垂數珠鬘。三目持髮髻，尊形猶皓素，圓光色無比。所謂毗俱胝，當是此菩薩。頻那夜迦，障礙神也。《蘇悉地經》云：一切魔族，頻那夜迦。自帝釋四王皆護法。《涅槃》云：我今所供，雖復微少。令汝具足，檀波羅蜜。斯乃因少果多也。（《集注》）

荊公云：舊云頻那是豬頭，夜迦是象鼻，二使者名。（《蒙鈔》）

又取八鏡，覆懸虛空。與壇場中，所安之鏡，方面相對。使其形影，重重相涉。

荊公云：此八鏡，佛智也。與彼八鏡，互相攝入。（《集注》）

于初七日中，至誠頂禮，十方如來。諸大菩薩，及阿羅漢。恒于六時，誦呪繞壇，至心行道。一時常行，一百八遍。第二七中，一向專心，發菩薩願，心無間斷。我毗奈耶，先有願教。第三七中，于十二時，一向持佛，般怛羅呪至。

第四七日，十方如來。鏡交光處，承佛摩頂。

荊公云：三各七日，合覺數也。建立道場，以禮佛法僧為最初方便。故初七中，至誠頂禮，如來菩薩，阿羅漢號。誦呪行道，則依不思議力發行。一時常行，一百八遍，則示以此除百八煩惱。二七發願，則已發行，方以願力持之。有願無行，則願不實。三七十二時一向持呪，則純依佛不思議力。十二時則倍初七中七，行道道場。以精進成就，故十方如來，一時出現。鏡交光處，則所謂能以妙力，回佛慈光。向佛安住，猶如雙鏡，光明相對。其中妙影，重重相入也。（《集注》）

荊公云：能感佛出現，交光摩頂。如第八住中，回光向佛，雙鏡光明，重重

相入也。（《蒙鈔》）

若我滅後，末世衆生。有能自誦，若教他誦。當知如是，誦持衆生。火不能

燒，水不能溺。大毒小毒，所不能害。如是乃至，龍天鬼神。精祇魔魅，所有

惡呪。皆不能著，心得正受。一切詛呪，魘蠱毒藥。金毒銀毒，草木蟲蛇，萬

物毒氣。入此人口，成甘露味。一切惡星，並諸鬼神，磣心毒人。於如是人，

不能起惡。毗那夜迦，諸惡鬼王，並其眷屬。皆領深恩，常加守護。

定林云：正受，亦名正定。正定中所受境界，謂之正受，異於無明所緣境

故。《圓覺》云：三昧正受。（《蒙鈔》）

阿難，當知是呪，常有八萬四千那由他恒河沙俱胝，金剛藏王菩薩種族。一

一皆有諸金剛衆，而爲眷屬，晝夜隨侍。設有衆生，於散亂心。非三摩地，心

宋王安石書楞嚴經經墨蹟
宋王安石書楞嚴經墨蹟
宋王安石書楞嚴經墨蹟

三七

三七

憶口持。是金剛王，常隨從彼諸善男子。何況決定，菩提心者。此諸金剛，菩

薩藏王。精心陰速，發彼神識。是人應時，心能記憶，八萬四千恒河沙劫。周

遍了知，得無疑惑。

定林云，慈恩翻首楞嚴爲金剛藏。此諸菩薩，證此定故，因爲爲名。（《蒙

鈔》）

定林云：變易輪回，與變易生死爲類。而此非真，故名爲假。相待輪回，則

由因世界，變易輪回，假顛倒故。和合觸成，八萬四千，新故亂想。如是故

有，化相羯南，流轉國土。轉蛻飛行，其類充塞。

假物者也，故名爲偽。濕以合感，故爲執著。濕待外暖，化身觸而已。（《蒙

鈔》）

由因世界，銷散輪迴，惑顛倒故。和合暗成，八萬四千，陰隱亂想。如是故

有，無色羯南，流轉國土。空散銷沉，其類充塞。

定林云：空散銷沉，有想無色。空散銷沉，故惑顛倒。（《蒙鈔》）

由因世界，罔象輪迴，影顛倒故。和合憶成，八萬四千，潛結亂想。如是故

有，想相羯南，流轉國土。神鬼精靈，其類充塞。

定林云：鬼神精靈，無實狀也，故名罔象。但有想念，故名為憶。有想羯南

者，有想羯南，有羯南也，然但是想。（《蒙鈔》）

由因世界，愚鈍輪迴，癡顛倒故。和合頑成，八萬四千，枯槁亂想。如是故

有，無想羯南，流轉國土。精神化為，土木金石，其類充塞。

定林云：土木金石，有色無想。空頑為因，故癡顛倒。無想羯南者，無想羯

宋王安石書楞嚴經墨蹟
宋王安石書楞嚴經墨蹟

南，有羯南也，但無想耳。（《蒙鈔》）

由因世界，相待輪迴，偽顛倒故。和合染成，八萬四千，因依亂想。如是故

有，非有色相，成色羯南，流轉國土。諸水母等，以蝦為目，其類充塞。

定林云：非有色成色羯南者，水母等有色羯南，然以蝦為目，待彼色相，

非有色也。（《蒙鈔》）

由因世界，相引輪迴，性顛倒故。和合呪成，八萬四千，呼召亂想。由是故

有，非無色相，無色羯南，流轉國土。呪咀厭生，其類充塞。

定林云：相引輪迴，非此有性，彼亦能引，故名為性。非無色無色羯南者，

呪咀厭生，無色羯南。然亦能變現，非無色也。（《蒙鈔》）

由因世界，合妄輪迴，罔顛倒故。和合異成，八萬四千，回互亂想。如是故



有，非有想相，成想羯南，流轉國土。彼蒲盧等，異質相成，其類充塞。

定林云：合妄輪回，令彼類我。以妄化妄，故名爲罔。

知蒲盧等，本自異類。非如卵胎，想中傳命，非有想也。其卒相成，非無想

也。（《蒙鈔》）

宋王安石書楞嚴經墨蹟
宋王安石書楞嚴經墨蹟

三九
三九

卷第八

心光密回，獲佛常凝。無上妙淨，安住無爲。得無遺失，名戒心住。

荆公云：前言以妙力回，淺矣。此言心光密回，深矣。前言妙影相入，淺

矣。此言獲佛妙淨，深矣。所謂密回者，機括獨運，非粗浮所見。經言：因

戒生定，因定發慧。今慧心在定前，戒心在定後。此所謂定，非發慧

定，乃超過慧境，周遍寂湛，寂妙常凝者也。此所謂戒，非生定戒，乃獲佛

常凝，無常妙淨，無爲性戒者也。（《集注》）

佛告文殊師利：是經名大佛頂，悉怛多，般怛囉，無上寶印，十方如來，清淨

海眼。

介甫云：白以實相純淨爲義，傘以圓成陰覆衆生爲義。（《蒙鈔》）

阿難，諸愛雖別，流結是同。潤濕不升，自然從墜，此名內分。

荊公云：趣身而入，故名內分。（《集注》）

阿難，諸想雖別，輕舉是同。飛動不沈，自然超越。此名外分。

荊公云：遺身而出，故名外分。（《集注》）

阿難，一者淫習交接。發於相磨，研磨不休。如是故有，大猛火光，於中發動。如人以手，自相磨觸，暖相現前。

荊公云：淫習研磨不休，自耗其精，則火果熾然。其生尚有消渴內熱、癰疽等疾，則其死淫習以磨生火，則貪習以及生水。此與陽盛夢火、陰盛夢水，亦無以異。雖彼以是復我，然我所見，非彼所成，皆以我所習起。是故衆生，當慎所習。（《集注》）

二習相然，故有鐵床、銅柱諸事。

荊公云：銅柱鐵牀，則是抱持寢臥，堅覺妄想餘習。（《集注》）

宋王安石書楞嚴經墨蹟
宋王安石書楞嚴經墨蹟

是故十方，一切如來。色目行淫，同名欲火。菩薩見欲，如避火坑。

荊公云：如來了法平等，得念失念，無非解脫。但爲衆生，色目行淫，爲欲火耳。菩薩或尚有煩惱習氣，故見欲如避火坑，如淫貪等亦爾。（《集注》）

三者慢習交淩。發於相恃，馳流不息。如是故有，騰逸奔波，積波爲水。如人口舌，自相綿味，因而水發。二習相鼓，故有血河、灰河、熱沙毒海、融銅灌吞諸事。是故十方，一切如來。色目我慢，名飲癡水。菩薩見慢，如避巨溺。

荊公云：愛已調動，故積波爲水。令彼傷惱，故有血河、熱沙等事。（《集注》）

卷第五

宋王安石書楞嚴經墨蹟
宋王安石書楞嚴經墨蹟

卷第六

覺海性澄圓　圓澄覺元妙

元明照生所　所立照性亡

定林云：亡者，入亡而已。（《蒙鈔》）

若諸比丘，不服東方，絲綿絹帛。及是此土，靴覆裘毳，乳酪醍醐。如是比

丘，於世真脫。酬還宿債，不遊三界。何以故？服其身分，皆爲彼緣。如人食

其，地中百穀。足不離地，必使身心，于諸衆生，若身身分。身心二途，不服

不食。我說是人，真解脫者。

荊公云：此爲凡夫求解脫者說，所謂凡地修聖行者也。若果地所習，非凡

夫法，非聖人法。苟可與彼爲緣，乃將所以度脫之。（《集注》）

四者嗔習交沖。發於相忤，忤結不息。心熱發火，鑄氣為金。如是故有，刀山

鐵橛，劍樹劍輪，斧鉞鎗鋸。如人衘冤，殺氣飛動。二習相擊，故有官刑，斬

斫剉刺，搥擊諸事。是故十方，一切如來。色目嗔恚，名利刀劍。菩薩見嗔，

如避誅戮。

荊公云：嗔能起陽，於五性屬木。木起陽則發火，火克金則鑄氣。氣雖屬

金，要待火力成體。又從火革，乃能兵傷物。（《集注》）

五者詐習交誘。發於相調，引起不住。如是故有，繩木絞校。如水浸田，草木

生長。二習相延，故有杻械，枷鎖鞭杖，檛棒諸事。是故十方，一切如來。色

目奸偽，同名讒賊。菩薩見詐，如畏犲狼。

荊公云：詐習，信性劣智，即是土性劣水。故抽為木，而有繩木絞校。然信

性劣智以造惡，故受此惡報。若以善權方便，能攝眾生，與之利樂。雖亦信

劣，更當以此，受功殿園林福報，非此惡故。（《集注》）

六者誑習交欺。發於相罔，誣調不止。飛心造奸，如是故有，塵土屎尿，穢汙

不淨。如塵隨風，各無所見。色目欺誑，同名劫殺。菩薩見誑，如踐蛇虺。

故十方，一切如來。二習相加，故有沒溺。騰擲飛墜，漂淪諸事。是

荊公云：誑習，屎尿穢汙，如塵隨風。信性散壞，智不淨故。誑引起不住，故能有所生。誑誣固不止，

勝信故。騰擲飛墜，飛心造奸故。沒溺漂淪，

故能壞而已。凡此造因受報，各以類應。如見業先見猛火，聞業先見波濤，

觸業先見大山來合，思業先見吹壞國土。（《集注》）

八者，見習交明。如薩迦耶，見戒禁取，邪悟諸業。發於違拒，出生相返。如

宋王安石書楞嚴經墨蹟
宋王安石書楞嚴經墨蹟

是故有，王使主吏，證執文藉。如行路人，來往相見。二習相交，故有勘問，

權詐考訊，推鞫察訪，披究照明。善惡童子，手執文簿，辭辯諸事。是故十

方，一切如來。色目惡見，同名見坑。菩薩見諸，虛妄遍執，如入毒壑。

定林云：有身見，則物亦自我，故發於違拒。有禁戒取邪悟諸業，則起輪

回性，故出生相返。是非善惡，既有所在，則辯鞫隨之矣。（《蒙鈔》）

四者味報，招引惡果。此味業交，則臨終時。先見鐵網，猛炎熾烈，周覆世

界。亡者神識，下透掛網，倒懸其頭。入無間獄，發明二相。（《集注》）

故神識下透掛網，倒懸其頭，以當納味時，受想隨之故。（《蒙鈔》）

定林云：先見鐵網等者，以堅覺著味，罔害眾生，令無所逃故。舌識屬火，

荊公云：安隱心中，歡喜畢具，是為樂支，非喜勤也。（《集注》）

宋王安石書楞嚴經墨蹟
宋王安石書楞嚴經墨蹟

卷第九

如是地獄，餓鬼畜生，人及神仙。天洎修羅，精研七趣。皆是昏沈，諸

阿難，此三勝流。一切苦惱，所不能逼。雖非正修，真三摩地。清淨心中，諸
漏不動，名為初禪。

荊公云：諸漏不動，雖未能伏漏，然能持使不動，此天有覺觀支故。（《集
注》）

無注》）趣。
有無相傾，起輪回性。

阿難，此三勝流。一切憂愁，所不能逼。雖非正修，真三摩地。清淨心中，粗
漏已伏，名為二禪。

荊公云：粗漏已伏者，有內淨支故。（然尚有喜支，但能以伏下地粗漏而
已。）上地微細，未能伏也。（《集注》）

阿難，如是天人。究竟圓光成音，披音露妙。發成精行，通寂滅樂。如是一類，名

是故有，王使主吏，證執文藉。如行路人，來往相見。二習相交，故有勘問，權詐考訊，推鞫察訪，披究照明。善惡童子，手執文簿，辭辯諸事。是故十方，一切如來。色目惡見，同名見坑。菩薩見諸，虛妄遍執，如入毒壑。

定林云：有身見，則物亦自我，故發於違拒。有禁戒取邪悟諸業，則起輪回性，故出生相返。是非善惡，既有所在，則辯鞫隨之矣。（《蒙鈔》）

四者味報，招引惡果。此味業交，則臨終時。先見鐵網，猛炎熾烈，周覆世界。亡者神識，下透掛網，倒懸其頭。入無間獄，發明二相。

定林云：先見鐵網等者，以堅覺著味，困害眾生，令無所逃故。舌識屬火，故神識下透掛網，倒懸其頭，以當納味時，受想隨之故。（《蒙鈔》）

卷第九

〔卍〕宋王安石書楞嚴經墨蹟
　　宋王安石書楞嚴經墨蹟

四二
四二

阿難，此三勝流。一切苦惱，所不能逼。雖非正修，真三摩地。清淨心中，諸漏不動，名為初禪。

荊公云：諸漏不動，雖未能伏漏，然能持使不動，此天有覺觀支故。（《集注》）

阿難，此三勝流。一切憂愁，所不能逼。雖非正修，真三摩地。清淨心中，粗漏已伏，名為二禪。

荊公云：粗漏已伏者，有內淨支故。然尚有喜支，但能以伏下地粗漏而已。上地微細，未能伏也。（《集注》）

阿難，如是天人。圓光成音，披音露妙。發成精行，通寂滅樂。如是一類，名

少浄天。

荆公云：披音露妙者，能披發音元，知教之所由成；能開發妙性，見光之所從生。此天有慧支故。（《集注》）

世界身心，一切圓浄。浄德成就，勝托現前，歸寂滅樂。如是一類，名遍浄天。

荆公云：發成精行，通寂滅樂，能通而已。浄空現前，引發無際。身心輕安，然後樂成。勝托現前，則有所托地，故曰歸寂滅樂。（《集注》）

阿難，此三勝流，具大隨順。身心安隱，得無量樂。雖非正修，真三摩地。安隱心中，歡喜畢具，名爲三禪。

荆公云：安隱心中，歡喜畢具，是爲樂支，非喜動也。（《集注》）

阿難，如是地獄，餓鬼畜生，人及神仙。天洎修羅，精研七趣。皆是昏沈，諸有爲想。妄想受生，妄想隨業。於妙圓明，無作本心。皆如空花，元無所有。但一虛妄，更無根緒。阿難，此等衆生。不識本心，受此輪回。經無量劫，不得真浄。皆由隨順，殺盜淫故。反此三種，又則出生，無殺盜淫。有名鬼倫，無名天趣。有無相傾，起輪回性。

荆公云：有對則有待，有執則有釋。執有以爲樂，則與苦對，其釋也苦代之，故人樂終於壞。執無以爲浄，則與染對，其釋也染代之，故天浄終於墜。墜則所無更有，壞則所有更無。（《集注》）

阿難，不斷三業，各各有私。因各各私，衆私同分。非無定處，自妄發生。生妄無因，無可尋究。

荆公云：與物有合，故淫業不斷。與物有分，故殺偷不斷。有分有合，以取
我故。既取我矣，各各有私矣。同分妄業，非無定處。若了唯心，則無此取
著。（《集注》）

宋王安石書楞嚴經墨蹟
宋王安石書楞嚴經墨蹟

卷第十

汝今欲知，因界淺深。唯色與空，是色邊際。唯觸及離，是受邊際。唯記與
忘，是想邊際。唯滅與生，是行邊際。湛入合湛，歸識邊際。

定林云：如波瀾滅化爲澄水，名行陰盡，内内湛明。入無所入，名識陰區
宇。則所謂湛入者，識陰也。湛入爲識陰，則湛爲性識明知，明知即智。智
之與識，是識邊際。故說五陰，而曰湛入合湛，歸識邊際，性識不名湛入。
所謂内内湛明，入無所入者，湛出爲行，行如水流。湛入爲識，識滅行陰，
則内内湛明。入至想元，更無所入矣。（《蒙鈔》）







圖書在版編目（ＣＩＰ）數據

宋王安石書楞嚴經墨迹 /(北宋) 王安石著. -- 上海：上海社會科學院出版社, 2014
ISBN 978-7-5520-0494-6

Ⅰ.①宋… Ⅱ.①王… Ⅲ.①行書 – 法帖 – 中國 – 北宋 Ⅳ.①J292.25

中國版本圖書館CIP數據核字(2013)第307162號

含珠閣出品

企　劃：鄔中華

特約策劃：黃曙輝

江西文獻叢刊 宋王安石書楞嚴經墨蹟（一函一册）	出　版　上海社會科學院出版社 印　制　江西含珠閣文化傳播有限公司 版　次　二〇一四年二月第一版第一次印刷 定　價　叁佰陸拾圓整

ISBN 978-7-5520-0494-6

ISBN 978-7-5520-0494-6











书　名	宋王文公书楞严经旨要墨迹
出　品	上海社会科学院出版社
印　刷	江西仓森阁文化传播有限公司
版　次	二〇一四年一月第一版 第一次印刷
书　号	ISBN 978-7-5520-0494-6

